乱世佳人⑤

原　　著：〔美〕玛格丽特·米切尔
改　　编：健　平
绘　　画：李铁军　焦成根
封面绘画：唐星焕

CnS 湖南美术出版社

乱世佳人 ⑤

　　玫兰妮要出其不意地在晚上为丈夫阿希礼举办生日酒会，为了不使阿希礼在酒会前回来，斯佳丽大喜，趁机可以和阿希礼幽会，两人见面后，阿希礼大肆称赞斯佳丽的美貌动人，使她怦然心动，使她不由自主地投到了阿希礼的怀抱。恰在此时，印第亚、阿尔奇和艾尔辛站在了门外。

　　玫兰妮坚持不相信斯佳丽和阿希礼不会偷情。她在因小产而临死前还请求斯佳丽照顾阿希礼。显出了玫兰妮是多么的善良宽容和包容。

　　巴特勒对女儿美蓝非常疼爱，他把美蓝当成斯佳丽，但美蓝在一次骑马跨栏运动中摔死，巴特勒痛不欲生。斯佳丽知道了巴特勒对她的真爱，但斯佳丽对阿希礼的心结使巴特勒决定走出。这时，斯佳丽才知道她与阿希礼之间并无真爱，她的真爱在巴特勒的身上。

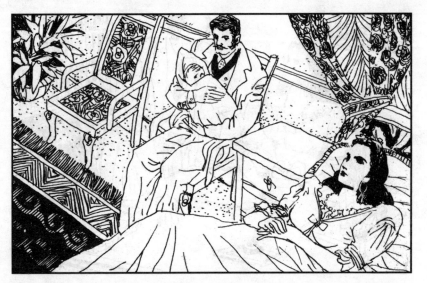

1. 女儿美蓝长得很漂亮，巴特勒喜欢得什么似的。斯佳丽见他很喜欢孩子，担心他还会让她生个儿子。她决定不论怎样，再不生孩子了。

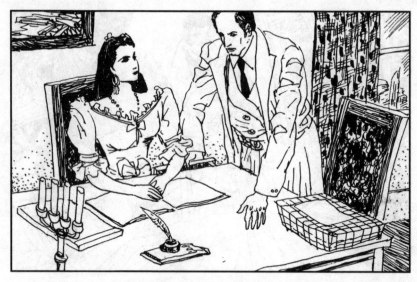

2. 斯佳丽下床后就来锯木厂。阿希礼眼里露出喜悦的神情，扶她进了办公室。她查看了账本，锯木厂收支勉强相抵。阿希礼说：我想辞退犯人，雇些黑人干活。"

3. 斯佳丽说："雇黑人的工钱会把我们压垮的。雇犯人可就便宜多了。你看，约翰尼……"阿希礼喜悦目光消失了，他说："像约翰尼那样驱使犯人，我可干不了。"

4. 她说："阿希礼，你太心慈手软。你得逼他们干活才是，以后谁说有病偷懒，你就狠狠揍他们一顿。"他大声说："你别说了！亲爱的，你一向温柔可爱，都是巴特勒把你教唆坏了。"

5. 阿希礼忿然说道："他扭曲了你的思想，把你引上邪路。眼睁睁看你天生丽质被他玷污，把你的美貌、你的妩媚托付给这么一个人，我心里就受不了！一想到是他在触摸你，我……"

6. 她欣喜若狂地想："他马上要亲我啦！"她向他凑过去，他却退缩了，说："我向你道歉，我不该在妻子面前说她丈夫的坏话。我没有任何理由，除非……"他的面孔扭歪了。

7. 在回家途中，她坐在马车里想他说的"除非"二字："除非他爱我！是这样的。要不他怎么会感到受不了？我俩虽然都同别人结了婚，但在肉体上互相保持忠诚，该是多么富于浪漫色彩！"

8. 斯佳丽回到家里，进了育儿室，见巴特勒坐在美蓝小床旁边，埃拉坐在他的膝上，韦德把兜里的东西掏出来给他看。她对巴特勒说："我有话跟你说。"

9. 回到卧室，她把门关上对巴特勒说："我决定以后不再要孩子了。"他没感到吃惊，说："我早就说过了，你养一个还是20个，对我都无所谓。"她说："我想三个孩子足够了，我可不想一年养一个。"

10. 他说："三个孩子是个适当的数目。"她想他在回避不要孩子就得不同床的要害："你知道我说这话的意思。"她窘得涨红了脸。他说："明白。我可以提出离婚，因为你拒绝我享受婚姻的合法权益。"

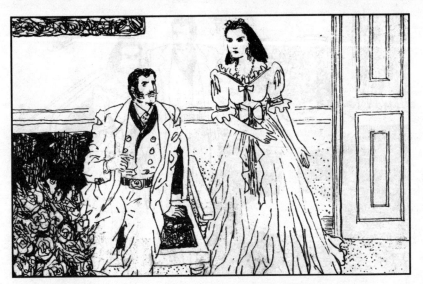

11. 她气恼地说："你这人真粗俗。如果你有点骑士气概，就会为别人着想。你瞧阿希礼，因为玫兰妮不能再养孩子，他就……"提到阿希礼，他眼里闪烁异样光芒，问："你去锯木厂了？"

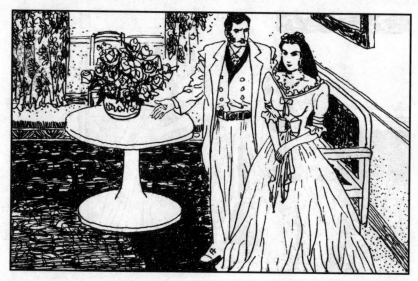

12. 她说："这和我们谈的事有什么关系？"他猛地站起来说："你想占着茅坑不拉屎？你跟三个男人生活过，还不知道男人的脾性？你想破坏我们达成的交易，你就去守住那张贞洁的床吧！"

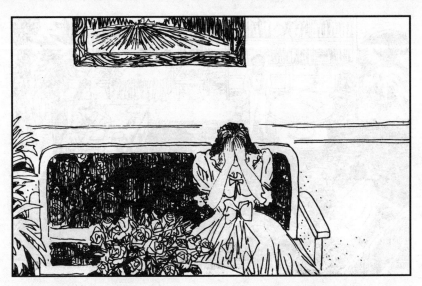

13. 她嚷道："你是说你不在乎？"他说："世界上有的是床，大部分床上都睡着女人。"说着扭身出门而去。她颓然坐下，虽然如愿以偿，但他并不在乎，这使她失声痛哭起来。

14. 一天下午，下着雨。韦德在起居室书架上选书，埃拉玩洋娃娃，巴特勒逗美蓝玩。斯佳丽坐在写字台前清理帐目。韦德不小心，几本书砰砰掉在地上，斯佳丽气恼地说："老天呀，韦德，快到外边玩去。"

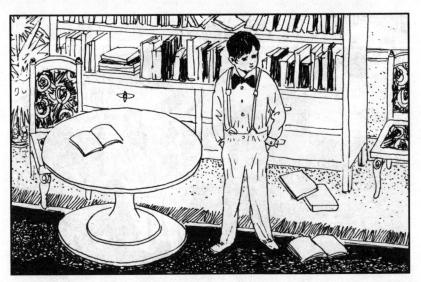

15. 韦德说外边落雨。她叫他坐马车去找小博玩。韦德说小博参加拉乌尔生日聚会去了。巴特勒问他为何不去？韦德说没邀请他。巴特勒对斯佳丽说："别算那该死的帐了，他们怎么没邀请韦德？"

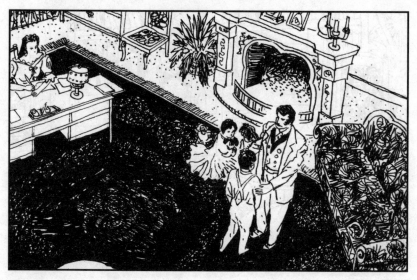

16. 斯佳丽说："这有什么大惊小怪的，他们来请我还不让韦德去参加呢！别忘了拉乌尔是梅里韦瑟太太的外孙子。她能请我们吗？"巴特勒问韦德："你想参加那个生日聚会吗？"

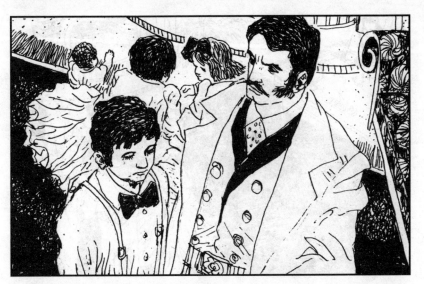

17. "不想，先生。"韦德眼皮耷拉着说。巴特勒问："告诉我，惠丁家和邦尼尔家的聚会你去参加了吗？"韦德说："没去。没几家肯请我去。"

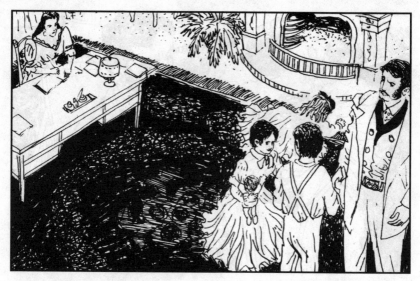

18. 巴特勒从口袋里掏出几张钞票给韦德说："让波克套上车，上街买糖果吃去。"韦德脸上绽出笑容，将钞票塞进兜里，随后不安地看着母亲，想征得她的同意。

19. 韦德走了。斯佳丽紧蹙双眉望着巴特勒,只见他将美蓝从地板上抱起,偎在怀里,让她的小脸蛋贴住自己面颊,说:"将来不能让美蓝又落入这样的境地。"

20. 她问："什么境地？"巴特勒说："我不会让美蓝在八九岁时被人拒于生日聚会之外。他们蒙受羞辱不是他们的过错，完全是你我的过错。"斯佳丽不在乎地说："不过是孩子的聚会，没什么大不了的。"

21. 巴特勒说："现在是孩子的聚会，日后成为少女就是初入社交界的聚会。我会听任女儿在她成长期间，完全被排斥在亚特兰大体面人士生活圈子之外？将来没有体面的南方人家肯娶她做媳妇！"

22. 斯佳丽冲着巴特勒嚷嚷道："你还是让我管教孩子吧。"他说："你的管教糟透了，韦德连生日聚会都不能参加，美蓝可不能这样。我不让她和那些渣滓打交道，将来也不会嫁到那种人家去。"

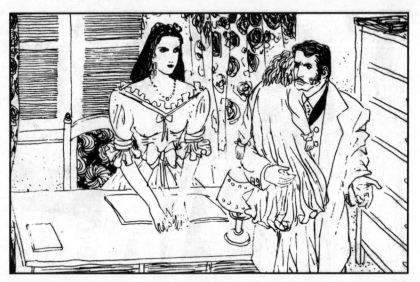

23. 斯佳丽冷冷地说："你这是小题大作。"巴特勒说："现在愿意帮助我们的只有玫兰妮，而你还尽量疏远她。我们要赶快想法补救，让美蓝能被这里体面人家接纳。"

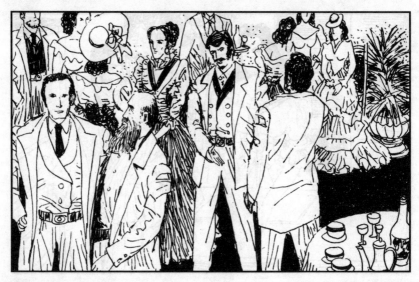

24. 巴特勒的补救办法是不动声色地收买人心。他不再和北佬、叛贼、共和党人往来；参加民主党人集会，故意让人看到他投民主党人的票；不但戒赌戒酒，连沃特林妓院也不去了。

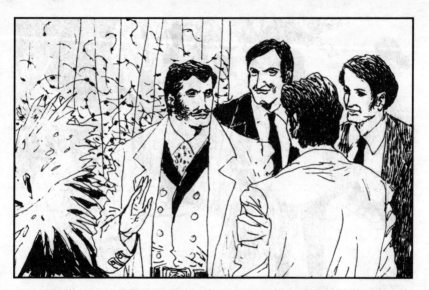

25. 被他搭救过的艾尔辛、勒内、邦尼尔、西蒙兄弟感到他并不那么令人讨厌了，愿意和他交往。当他们说不知如何报答他的救命之恩时，他谦虚地说："算不得什么，换了你们也会这么干的嘛！"

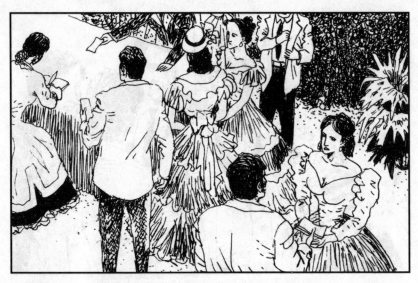

26. 他给阵亡将士墓地美化协会捐了一笔数目可观的款子，让艾尔辛太太转交，还要她不要张扬。艾尔辛太太尖酸地说："别人捐钱倒也罢了。你怎么也来凑热闹？"他说他捐款是对从前战友们的怀念。

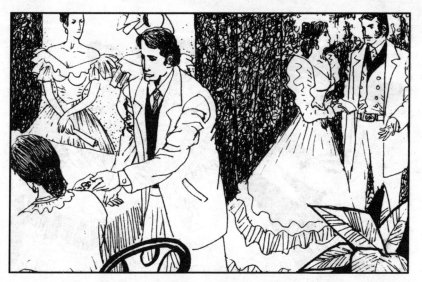

27. 艾尔辛太太问："你入伍打过仗？编在哪个团哪个连？"巴特勒说："因为我进过西点军校，被编在炮兵团。这个团没有亚特兰大人，所以大家不知道。"

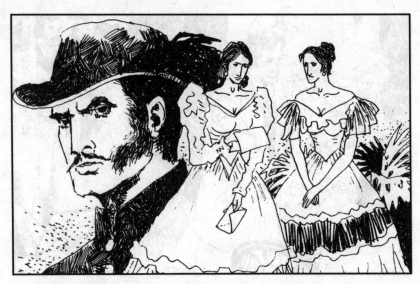

28. 艾尔辛太太把巴特勒捐款的事告诉了梅里韦瑟太太。炮兵团长是她的亲戚，她立即写信去问。团长的回信把她惊呆了，信里不但说巴特勒是炮兵团的，还表扬了他的战功。

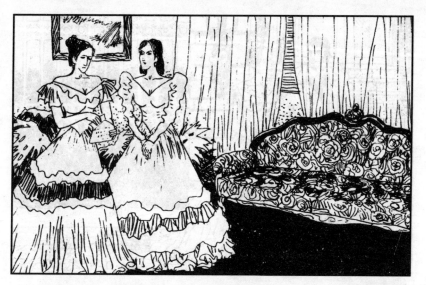

29. 梅里韦瑟太太虽然相信巴特勒参过军打过仗，但还说他是流氓，不喜欢他。艾尔辛太太却说："我看他没有那么坏，为南方打过仗的人，不会坏到哪儿去的，真正坏是斯佳丽！"

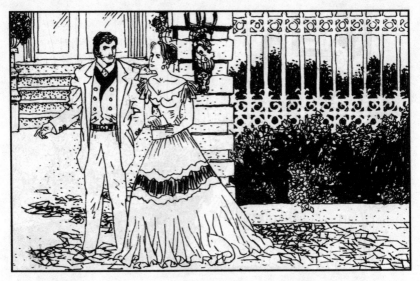

30. 一天梅里韦瑟太太为扩充面包房到银行贷款，遭到拒绝。银行的大股东巴特勒却帮她办好贷款手续，并趁机搭话："你老人家见多识广，我有一件事，想请你指点。"

31. 他说："我的小美蓝常常吮吸大拇指，不知怎么制止她。"她说："你一定得让她改掉这个习惯，要不她的口形就毁啦，你在她拇指上涂点奎宁，她就不再吮吸了。"

32. 巴特勒的补救收到了效果。原先讨厌他的人，在街上碰到他，都冲他点头微笑，原先认为他是危险人物唯恐避之不及的妇人，见了面也驻足交谈几句。人们感到他不是坏到一无是处的人。

33. 一天，玫兰妮要出其不意在晚上给阿希礼举办生日酒会。斯佳丽和印第亚帮她忙得团团转。阿尔奇粗声粗气地问："现在就把灯笼挂上，阿希礼先生回来不就发现了吗？"

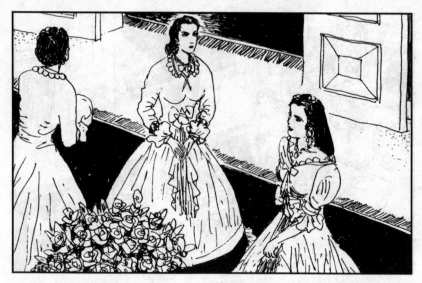

34. 玫兰妮连连称是，请阿尔奇负责吃晚饭时再挂上去。阿尔奇答应下来就走了。玫兰妮说："这么把他打发走了好，省得在这里黑人见了害怕。"

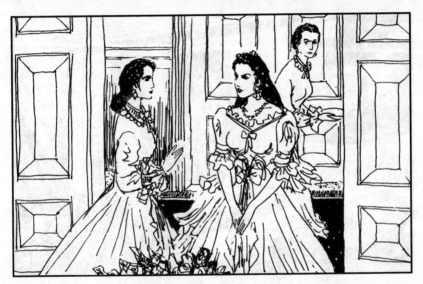

35. 斯佳丽说："不知道你还留这个混身恶臭的乡巴佬干什么。玫兰妮，我得走了，回去吃了午饭还得去锯木厂结帐。"玫兰妮说："你得想办法把阿希礼留在锯木厂，5点后再回来。"

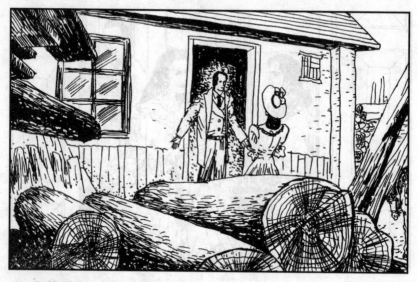

36. 斯佳丽闻言大喜。下午她把自己着意打扮一番，来到锯木厂。她和艾尔辛结清帐后，就去找阿希礼。阿希礼两眼闪光，嘴角漾起微笑，在门口迎接她，说："你干吗不在家帮助办酒会？"

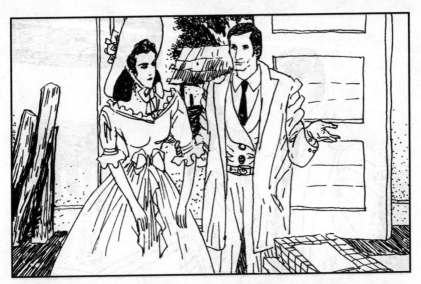

37. 斯佳丽愕然道："你知道了？玫兰妮可要大失所望了。"他说："不会露馅的。到时候我会成为最吃惊的男人。"她进了屋说："你看我戴的软帽好看吗？"他说："斯佳丽，你越来越漂亮了。"

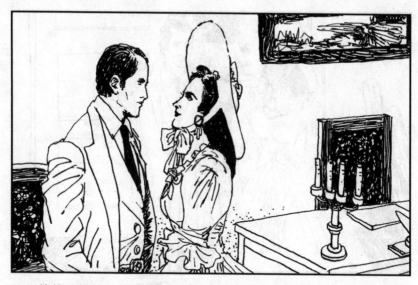

38. 他笑盈盈地握住她的双手，向两边展开，欣赏她的软帽和衣裙，说："你真美。"这是斯佳丽所希望的，使她感到奇怪的是，自己并不激动，便说："我年纪大了，衰老了。"

39. 阿希礼说："即使到60岁，在我眼里你还是老样子。像那次野宴一样……"他蓦然住口，放下她的手："从那以后，我们都走过了漫长的道路。只是你疾步如飞，我却是……"

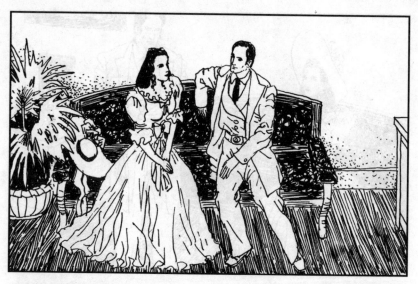

40. 他在椅子上坐下，脸上又漾起一丝凄凉的笑，说："要是没有你，我真不知会落到什么地步。"她说："别说了。不要那么忧伤，不要患得患失。"

41. "话是不错。斯佳丽，你想得到的都得到了。可我，根本就没想得到什么。"她动情地望着他，心想：我除了想得到金钱与保障，就还有你，你才是我一直想得到的。

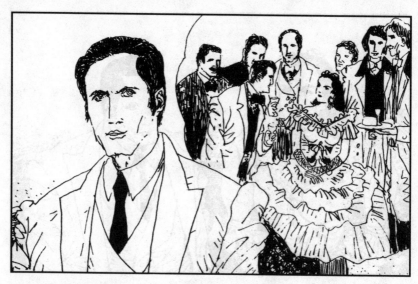

42. "你到底想得到什么？" "我想回到过去……"他娓娓地说他们过去在乡间小径上并辔而行。他们在晚会的音乐伴奏下翩翩起舞，他们香气四溢的野宴……他们四目相对，重温过去的年华。

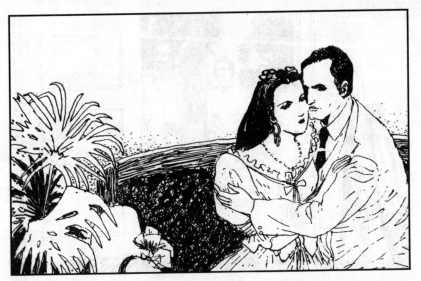

43. 这些回忆使她想到自己走过的漫长道路，心头涌起不可名状的惆怅和辛酸，泪水不觉夺眶而出。阿希礼默默无言地将她搂在怀里，把脸紧紧地贴在她的脸上。

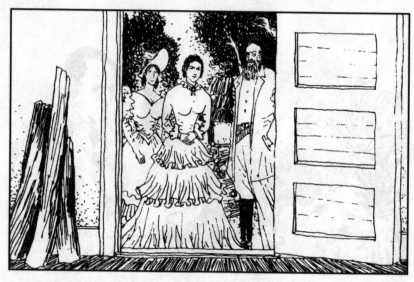

44. 突然阿希礼挣脱她的搂抱，她惊讶地抬头一看，只见铁青着脸的印第亚站在门外，她的身边是虎视眈眈的阿尔奇和艾尔辛太太。

45. 她不知是怎样回到家的，一到家她便躺在床上。天黑了，巴特勒来叫她去参加酒会，她推说头痛不去了。他骂道："没见过你这样胆小如鼠的骚货。"她无言以对，心想：他知道了。

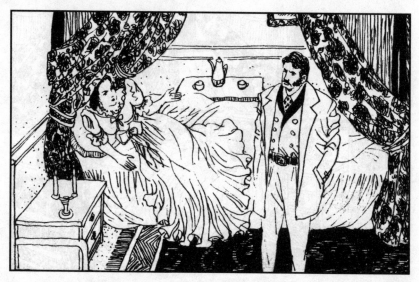

46. 巴特勒点亮蜡烛，说："起来，去参加酒会！快些，我什么都知道了。"她说："阿尔奇竟敢……"他说："阿尔奇有胆量，他敢于讲真话。"她从床上坐起来："我不去，除非误解得到澄清。"

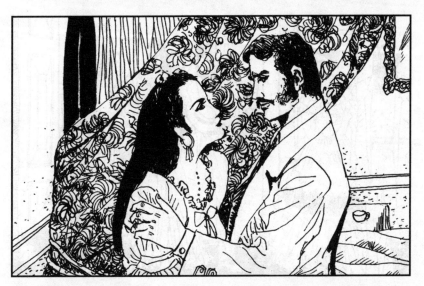

47. 他将她拖下床来说："如果你今晚不露面，那你今生今世永远不能在这个城里抛头露面了。老婆不守贞操我或许能容忍，老婆是个窝囊废，我万万不能容忍。哪怕他们下逐客令，我们也得去！"

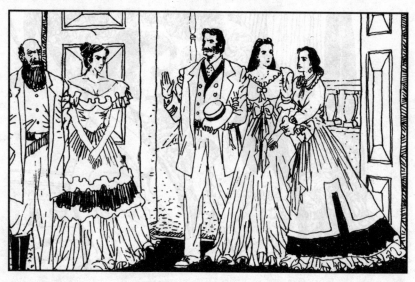

48. 他俩进了玫兰妮家门廊。巴特勒手持礼帽，向左右频频点头打招呼。斯佳丽高高昂起头笑遂颜开。玫兰妮来到她身边搂住她的腰说："这裙子太漂亮了，今晚印第亚不能来了，请你帮我接待客人。"

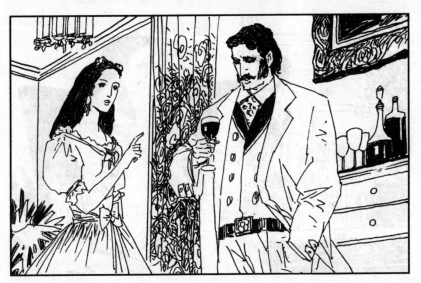

49. 斯佳丽回到家，睡不着便到餐室去喝酒，不料巴特勒在里边，他揶揄道："我不知趣回到家里来了。这不妨碍你临睡前喝一杯。"她掩饰说："谁喝酒？我是听有动静才下来的。"

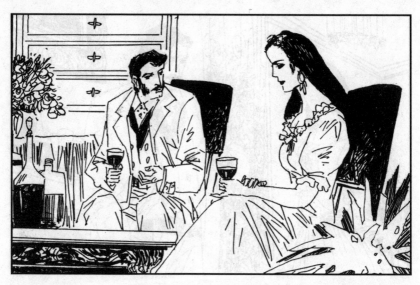

50. 他给她倒了一杯，她一饮而尽，巴特勒说："我知道你想喝酒。今晚真是一出有趣的喜剧，戴绿帽的丈夫像个绅士似的维护妻子的面子，奸夫的妻子也竭力掩饰丈夫的丑行……"

51. 斯佳丽求他别说了，巴特勒却不依不饶，说："玫兰妮真是傻瓜，她已经知道这件事，但怎么也不相信。"斯佳丽说："如果你没喝醉，我可以把一切向你和盘托出，解释清楚。"

52. 巴特勒根本不听她的解释，只顾发泄心中的愤怒："阿希礼，如果下了决心，我想你不会反对为他生儿养女的，然后冒充是我的孩子蒙混过关吧。"

53. 她大叫一声从椅子上跳起来，他也跟着站起来，轻轻一声冷笑，双手捧住她的脸庞，重重地抚摸着。她从未失去困兽犹斗的勇气，叫道："你这醉鬼，把手拿开！"

54. 他松开手去倒酒喝，她针锋相对地说："你是个什么东西！嗜酒如命，寻花问柳，除了邪恶什么也不懂！你不了解阿希礼，你不知道世界上还有一片净土，因为你只有嫉妒。晚安。"

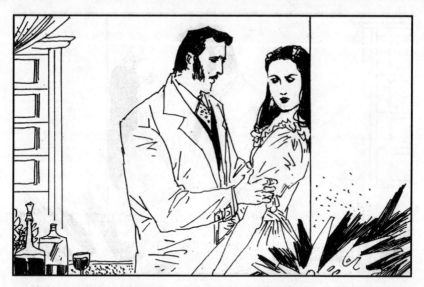

55. 他用双手把她抵在墙壁上说："我怎么能不嫉妒！我知道你在肉体上是忠于我的，可我不是傻瓜，我知道你躺在我的怀里，心里却把我当成阿希礼。"她张口结舌，又惊又怕。

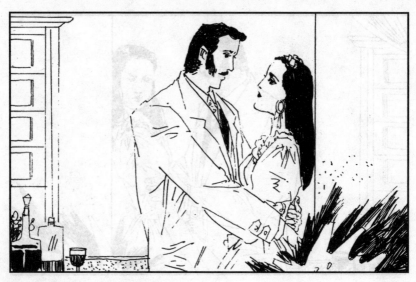

56. 巴特勒说着，粗暴地拦腰把她搂住："你为了追求他，把我甩在一边，逼我去寻花问柳，今晚我的床上只能容下咱们俩。"

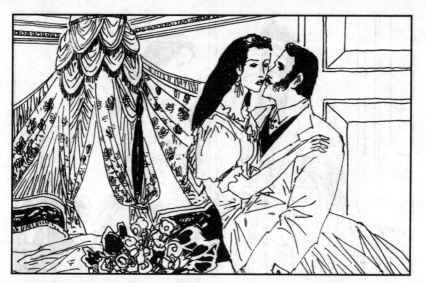

57. 他将她抱起，一边朝卧室走去，一边吻她，从嘴唇开始，沿着胸部向下亲吻她柔软的肌肤。突然她感到一阵强烈的刺激，欢乐、恐惧、疯狂和亢奋交织在一起，她终于屈服了。

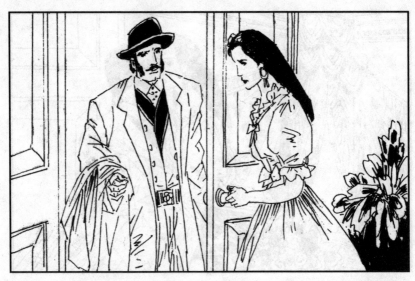

58. 一次，巴特勒在外边呆了3天才回来。她问他："你到哪里去啦？"他说："我到哪里你会不知道？"她说："你在沃特林妓院？"他说："自从你和我分居，我就跟她同居了。"

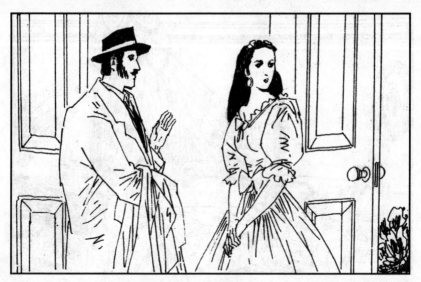

59. 她气得七窍生烟，喝道："你给我滚出去，以后永远不许进来。"
他说："我会去的。如果你认为我名声太臭，无法忍受，我会让你离婚
的。只要把美蓝给我。"

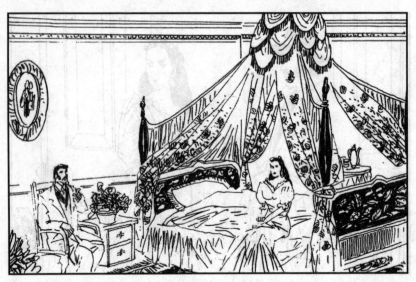

60. 她说："我不离婚，那是败坏门风的事。你快走吧。"他挖苦地说："如果玫兰妮死了，你就顾不得门风了。现在我要带美蓝去查尔斯顿、新奥尔良作一次长途旅行。"

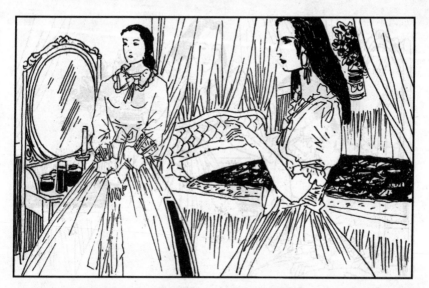

61. 巴特勒带美蓝和普莉西走后，斯佳丽找玫兰妮解释。一方面她害怕把真相告诉她，另一方面又无法遏止内心仅存的那点真诚。玫兰妮斩钉截铁地说："亲爱的，我不需要也不愿听你的解释。"

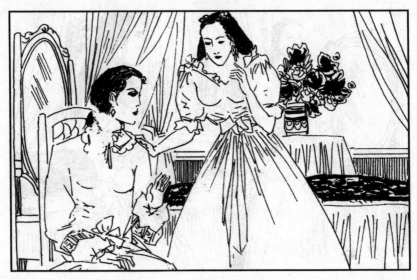

62. 玫兰妮止住正要开口的斯佳丽说："如果你认为我们之间需要解释，那是玷污你自己，玷污阿希礼。我们三人是浴血奋战多年的战友，你认为那几句流言蜚语会离间我们，我要替你害臊了。"

63. 斯佳丽知道，一旦忏悔，不但自己失去和平与安宁，而且阿希礼的名誉和玫兰妮都要受到伤害。她凄惨地想：我不能说出来，即使良心受到谴责也不能说。我将终生背着这个十字架。

64. 玫兰妮说："她们三个人竟敢编造你的谎言！阿尔奇是个杀人犯，我让他走了；印第亚忌恨你夺走了她的情人斯图特而报复你，我叫她永远别进这个家门；艾尔辛太太没来，以后我会找她。"

65. 巴特勒离家三个月，米德大夫告诉斯佳丽，她已经怀孕了。她大吃一惊，脑海里顿时闪现出那个狂欢之夜的情景，不觉满脸涨得绯红。她感到高兴，想给巴特勒写信，但又打消了这个念头。

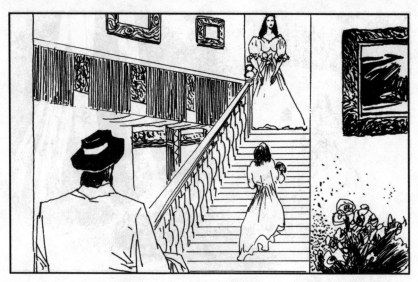

66. 过了两天，巴特勒回来了。一进门美蓝边大喊妈妈边往楼上跑。斯佳丽走到楼梯口，只见女儿抬着一双胖乎乎的腿儿，一步一步爬上楼来，怀里抱着一只温顺的毛色带条纹的小猫。

67. 斯佳丽抱起美蓝，使劲亲了亲她的脸，暗自庆幸有孩子在场，使她避免单独和巴特勒见面的难堪。巴特勒付完马车费，转身过来看见了她，潇洒地摘下礼帽向她弯身致礼。

68. 美蓝找黑妈妈去了，斯佳丽站在楼梯口等巴特勒上来。他上来时没有吻她，只是说："太太，你脸色很苍白，难道胭脂都用光了？"他没有一句思念她的话，两眼却在上下审视她。

69. 他假笑道："你这么憔悴，是不是一直在想念我？"她看他还是那副德性，突然觉得怀了孩子是个讨厌的累赘，便吼叫道："我脸色苍白，可不是因为我想念你，是因为身上有孩子。"

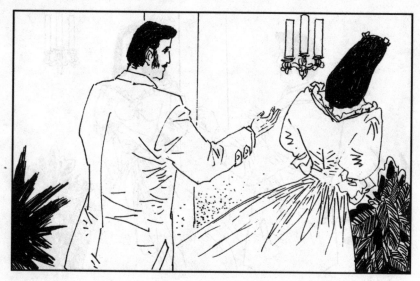

70. 他倒抽一口冷气，两眼在她身上扫了一遍，一步跨到她身边，想要挽她的胳膊。她两眼充满愤怒，一扭身躲开了。他冷冷地问："谁是这孩子的荣幸的父亲呢？"

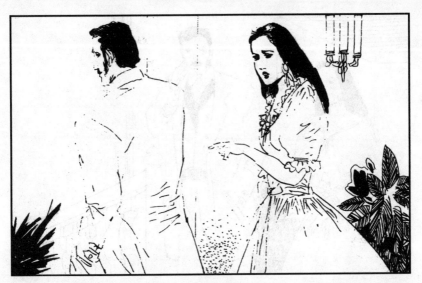

71. 她气得七窍生烟，骂道："你这该死的混蛋！你明明知道这是你的孩子。我并不想要孩子，像你这样的无赖，没有女人愿意为你生孩子。上帝呀，我真希望这不是你的孩子。"

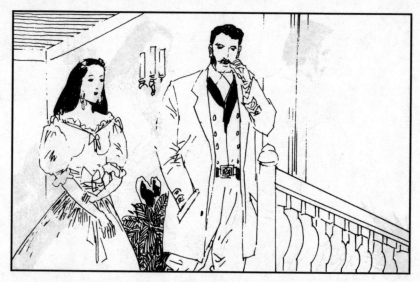

72. 巴特勒一副无动于衷、满不在乎的样子，一边捋着小胡子一边走着说："别垂头丧气，说不定你会流产的。"

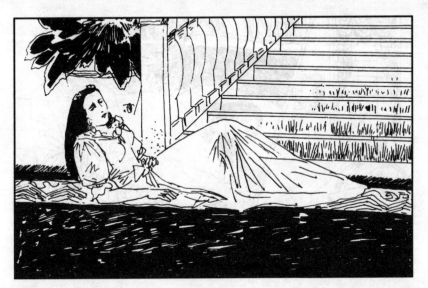

73. 生孩子的种种痛苦忽然一起涌上心头，可他竟然还拿她开玩笑。她敏捷得像只猫向他猛扑过去，他吃了一惊，身子往旁边一闪。她扑了个空。一个倒栽葱摔了下去，一直滚到楼梯下边。

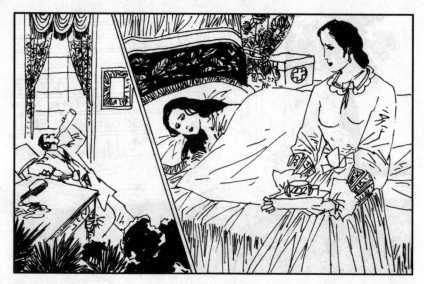

74. 斯佳丽摔得不轻，孩子流掉了，肋骨摔断了，脸上青一块紫一块，全身疼痛，躺在床上不能动弹。米德大夫常常来诊治，玫兰妮天天来陪她，巴特勒感到内疚，成天喝酒，有时烂醉如泥。

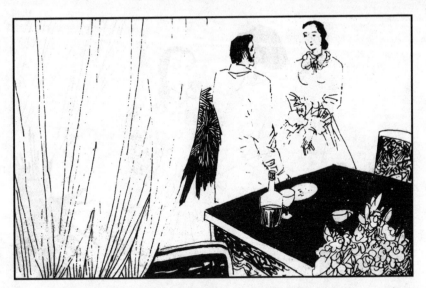

75. 斯佳丽的身体有了好转，玫兰妮走进巴特勒的房间去告诉他。房里酒气熏人，床边桌子上放着半瓶威士忌。他抬起眼睛望着她，惊恐地问："她死了？"她说："不，她好多了。"

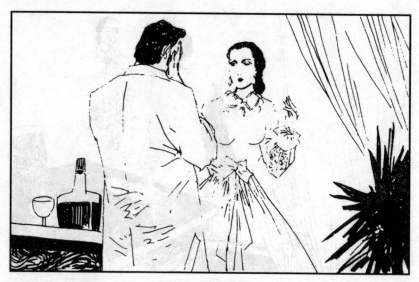

76. "哦，我的上帝！"他双手捂脸哭了起来。玫兰妮安慰道："别哭了，她很快就要好的。"他边哭边谴责自己："如果她死了，那是我杀了她。她不想要孩子，是我喝醉了酒，逼着她……"

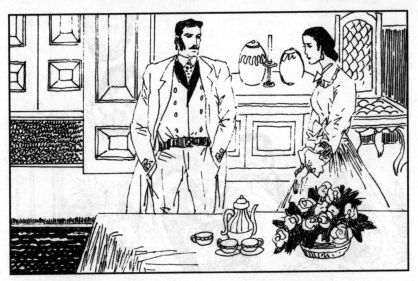

77. 斯佳丽回塔拉庄园休养去了，巴特勒到玫兰妮家，笑盈盈地说："塔拉庄园对她有好处。对她来说，看一看茁壮生长的棉花，比米德大夫开的药还有用。"

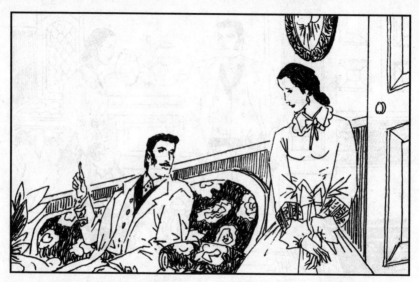

78. 他坐下后，说："玫兰妮小姐，请你帮我个忙，设个骗局。不过你可能不愿做。"她问："什么骗局？"他说："这完全是为了斯佳丽，她成天忙着工厂店铺，我担心她的健康。"

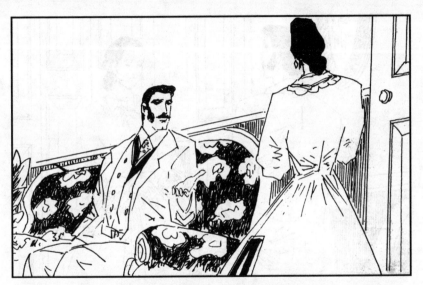

79. 玫兰妮说："是的，太劳神了。你劝劝她别干了。"他笑着说："她很固执。我想让她把工厂股份卖掉，这除了阿希礼之外，她是不会卖的。所以我希望阿希礼能买下她的全部股权。"

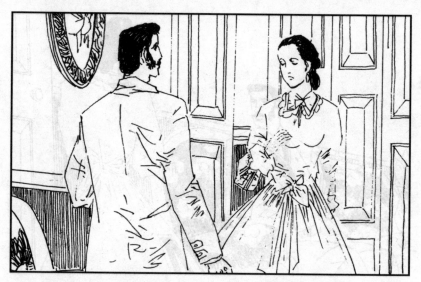

80. "啊！能这样当然好啦。可是……"玫兰妮突然不说了，因为她不能向外人说自己没钱。巴特勒说："我愿意借钱给你们。"玫兰妮说："可是我们怎么还这笔债呢？"

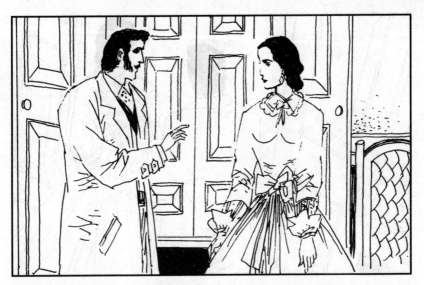

81. 巴特勒说："我不要你们还。只要斯佳丽每天不赶马车去工厂，就足以抵消这笔债了。"她迟疑不决地问："你说是骗局是怎么回事？"他说："这事必须瞒着斯佳丽和阿希礼。"

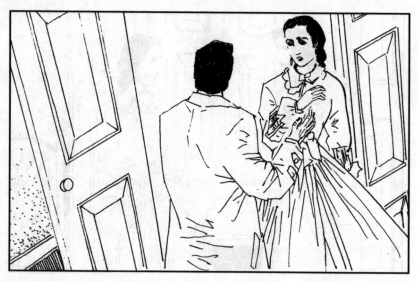

82. 她惊叫道："天哪，这可不行！"他说："我知道你能行。为了斯佳丽，你赴汤蹈火都肯干的。我想把钱通过邮局寄给阿希礼，不让他知道钱是谁寄的。"

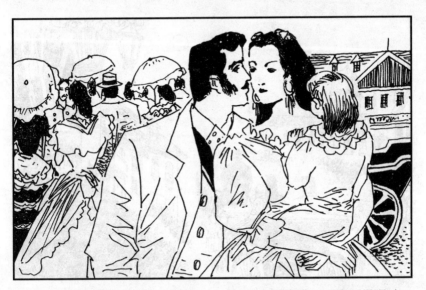

83. 斯佳丽从庄园回来时，双颊红朴朴的，变得丰满了，那双绿眼睛又闪现出机警聪明、光彩照人的神韵。巴特勒带美蓝到车站接她，她亲亲美蓝，又把脸转过去，让巴特勒在面颊上亲了一下。

84. 在坐马车回家的路上，她说了庄园的情况。巴特勒说城里没什么新闻，一切都单调乏味。他想了想又加了一句："阿希礼昨晚来过，他想问问，你是否愿意把工厂的股权卖给他。"

85. 斯佳丽摇着扇子的手突然停住了，"卖给他？阿希礼从哪弄到的钱？"他说："听说他在俘虏营时，有个人害了天花，是阿希礼护理他恢复了健康。那人感恩回报，寄了钱给他。"

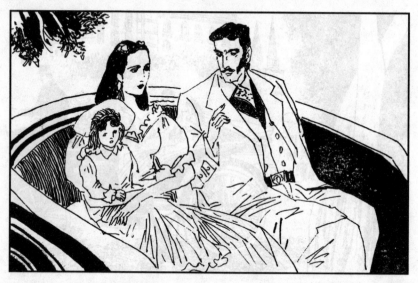

86. 她问："他想买我的股权？"他说："是的，我告诉他你不会卖。我对他说，如果你把工厂卖了，你就没事干了，那样心里会难受的。"

87. 她听了怒气冲冲地说："你瞎说，我就把工厂卖给他，怎么样？"她突然怀疑起来，"你没暗中搞鬼吧？"他不胜惊讶："你对我还不了解？行善积德的事我是不干的。"

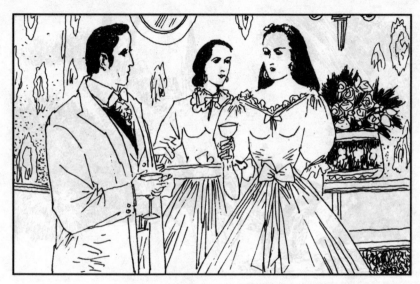

88. 当天晚上，她便把工厂和她在其中的全部股份卖给了阿希礼。他们在契约上签过字后，玫兰妮给他们端来了一小杯葡萄酒，以庆祝成交。斯佳丽觉得心如刀割，仿佛卖掉了亲骨肉。

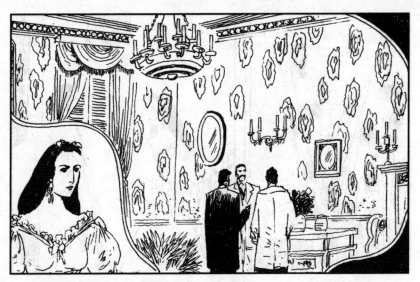

89. 斯佳丽发现巴特勒文雅了，提包客也不来了。令她吃惊的是，有天晚上看见他和皮卡尔、艾尔辛、享利伯伯、米德大夫、梅里韦瑟爷爷在客厅里谈话，她怀疑他参加了三K党。

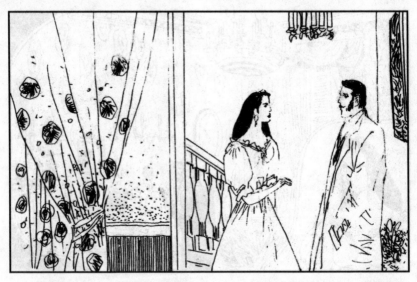

90. 一天晚上他回来晚了，她担心地在楼梯口迎着他，问："我要知道你是不是三K党，这是不是晚归的理由。"他微笑道："你太落后于时代了，现在已经没有三K党了。"

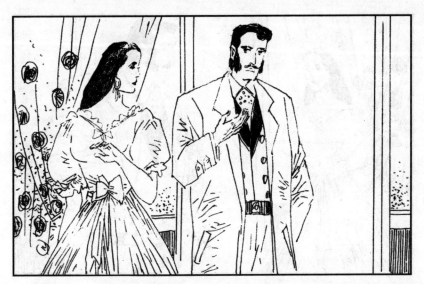

91. 她又问：“三K党解散跟你有关系吗？”他说：“这件事主要负责
人是我和阿希礼。”她有点不相信他的话。他解释说：“我和阿希礼虽
然都不喜欢对方，但我们都反对三K党使用暴力。”

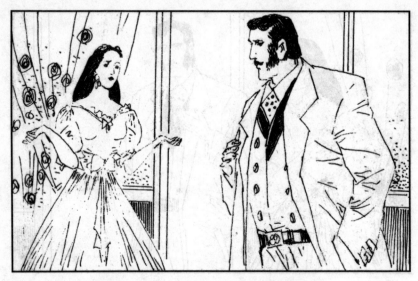

92. 她说："那些年轻人会接受你们的劝告？像你这样……"他说："我的太太，我已经不是投机家、叛贼了，我现在是模范的民主党人。为了从强夺者手里夺回我们的领土，我愿意献出最后一滴血。"

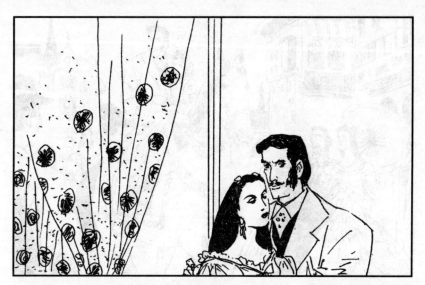

93. 她说："你指的强夺者，就是你的朋友州长，还有帮你赚钱的提包客？"他说："我要帮助民主党把这些人关进应当关的地方。现在已开始调查州长的不法行为，他的日子不长了。"

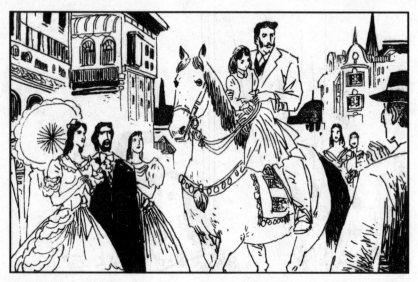

94. 10月，州长因滥用公款、贪污受贿，引起公愤，而彻底倒台。不久选举民主党人任州长。圣诞节之夜，巴特勒成了最受欢迎的人物。他怀里揽着美蓝骑马在街上走，人们笑着跟他打招呼。

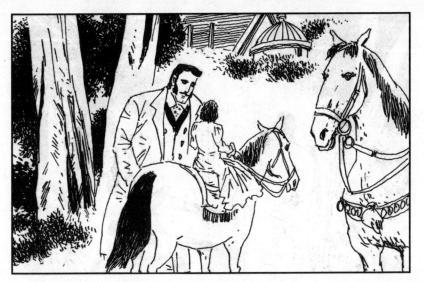

95. 美蓝只有4岁，却十分任性。她想干什么就干什么，想穿什么就穿什么，想吃什么就吃什么，想什么时候睡就什么时候睡。她想骑马，巴特勒就给她买了一匹雪特兰种小马。

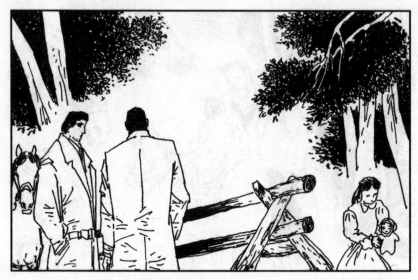

96. 巴特勒骑大青马，美蓝骑小马，两人经常并辔而行。当他确信女儿坐势已稳，两手已能把牢缰绳，便开始让她学习跳低栏。他在后院架起栏杆，雇请沃什来教马跳栏。

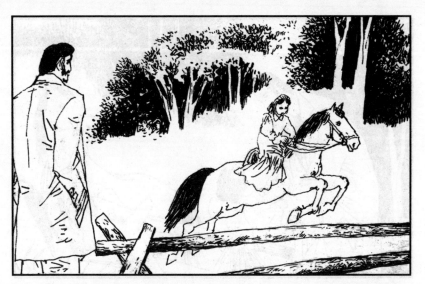

97. 沃什把马调教好了，巴特勒便让美蓝骑上去跳栏。美蓝兴奋无比，第一次跳栏极为成功。从这时起，她就只想骑马跳栏，连跟爸爸骑马外出也失去了兴趣。

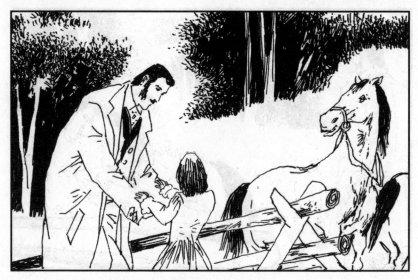

98. 一周以后，美蓝要求把栏杆加高到一英尺半。巴特勒说："这要等你6岁才行。那时你长高了，就能跳过高栏了。"美蓝纠缠不休，不停地发脾气。他只得同意把栏杆提高一些。

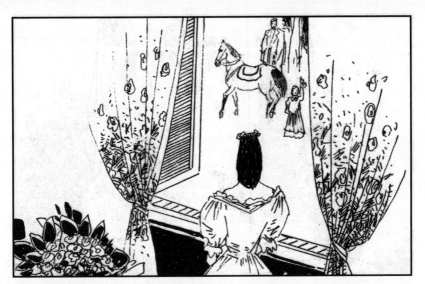

99. 美蓝高兴极了，喊着："妈妈，快来看我。爸爸说我可以跳了。"
斯佳丽正在梳头，走到窗前看着美蓝娇小激动的身影，心想，应该给她
做一套新骑装才是。

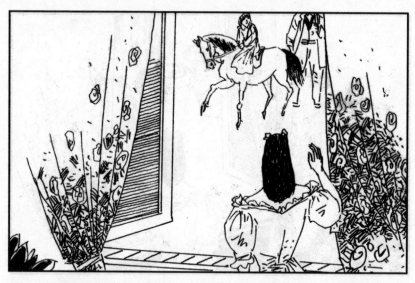

100. 巴特勒把美蓝举上马背。"妈妈，瞧我跳过去！"她大声喊着，用力挥动马鞭。斯佳丽突然记起这喊叫声是她父亲骑马跳栏时经常喊的一句。她感到一种不祥之兆。

101. 她急忙喊道："不！不！美蓝快下来！"就在她探身窗外的一刹那，下面传来木头劈裂的可怕声和巴特勒的叫喊，只见美蓝瘫倒在地上，小马四脚朝天。

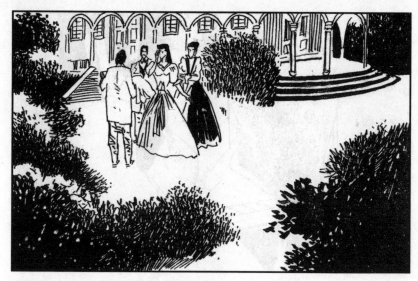

102. 人们围在美蓝身边，米德大夫闻讯赶来，检查了一下，说美蓝脖子摔断了。斯佳丽马上晕倒了，巴特勒像发疯似的，拿起枪把小马打死了。

103. 美蓝死后，巴特勒好像变成了另外一个人。他一扫过去衣着整齐、英俊潇洒的风度，成天邋里邋遢，再也不讲笑话，也不会笑，不给人带来安慰。他还经常醉醺醺的，不回家。

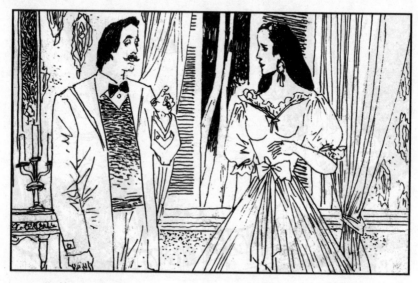

104. 斯佳丽问米德大夫："他是不是神经错乱了？"米德大夫说："我看不是。他太爱孩子了，我看你应当替他再生一个。"她心想，这事说说容易做起来可就难了，因为从美蓝死后他没上过她的床。

105. 斯佳丽带着韦德和埃拉在玛丽埃塔旅游，突然接到巴特勒电报：
"玫兰妮病危，速回。"她乘车回来，巴特勒送她去玫兰妮家。途中，
巴特勒告诉她，玫兰妮是小产，要死了，急于要见斯佳丽一面。

106. 斯佳丽进了玫兰妮家，见佩蒂姑妈、印第亚、阿希礼都在。米德大夫把她领到玫兰妮门口，告诫她不要作忏悔，不要提阿希礼的事儿，让她平静死去。

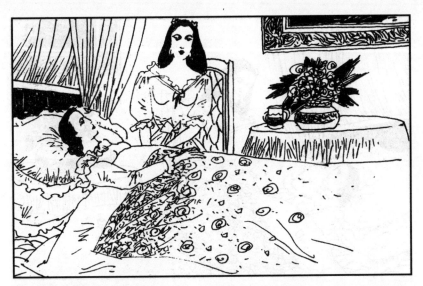

107. 斯佳丽在玫兰妮床边坐下，抓住她一只冰冷的手，说："是我，玫兰妮。"她睁开眼睛轻声说："答应我，照顾好小博。"斯佳丽喉咙像被人掐住似的，只能点点头，轻轻握握她的手表示答应。

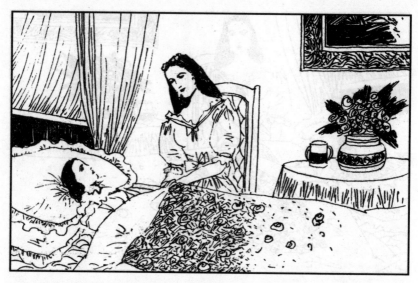

108. 玫兰妮用微弱的声音问："大学呢？"她回答说："我会让他上大学，到欧州去留学。求求你，一定要挺住。"一阵沉默后，玫兰妮说："阿希礼，你和阿希礼……"斯佳丽立即全身抽紧，原来她都知道了……"

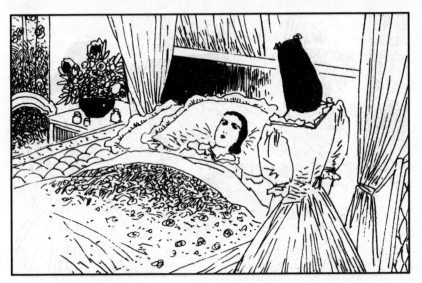

109. 斯佳丽看着玫兰妮，她还是那张温柔的脸，那双可爱的黑眼睛，没有一丝非难和谴责之意。她知道玫兰妮还不了解她和阿希礼的事。玫兰妮接着说："你还要照顾阿希礼，他不会做生意。"

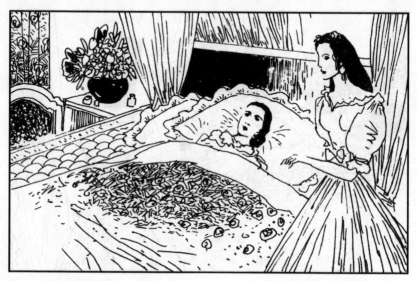

110. 斯佳丽连连点头："我一定照顾他和他的生意。"她完全放心了，说："你是这么聪明、这么勇敢、对我一直这么好……"斯佳丽听了几乎要哭出来，她想说："我一直在骗你，我对你好那是为了阿希礼。"

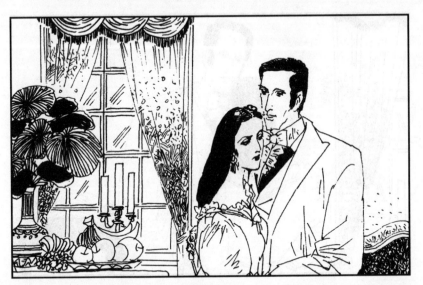

111. 斯佳丽离开玫兰妮，来到阿希礼房中，扑到他的怀里，喘着气说："阿希礼，我吓坏了。"他没动，盯着她说："我像个孩子，正想找你来安慰我，没想到你也像个孩子。"

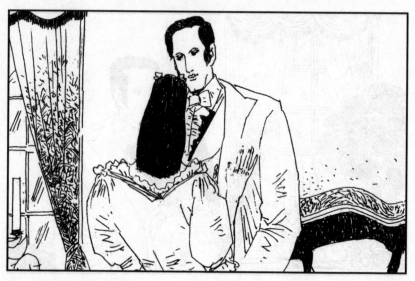

112. 她说："你不会受惊的，你一向很坚强。"他说："如果说我坚强，那是因为有她作我的后盾。现在我的力量要跟着她一起走了。"她觉得现在才真正了解他。

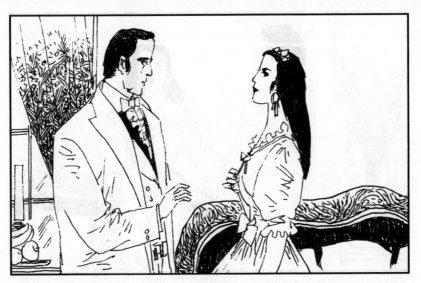

113. 她慢慢地说："我明白。阿希礼，你是爱她的。"他说："我有很多梦想都破灭了，唯有她留在我的记忆中，唯有她不曾在现实面前破灭。"她沉重地说："阿希礼，其实她比我好一百倍一万倍！"

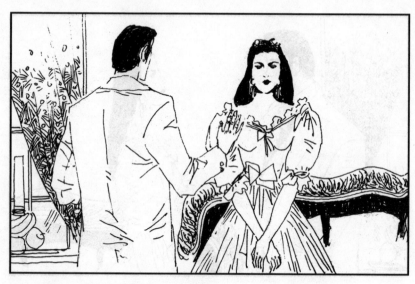

114. 他说："求求你别说了。我这几天所受的折磨够多的了。"她说："你早就应当知道，你爱的是她不是我。你如果早认识到这点，就不会用名誉、责任之类的字眼把我吊在那儿。现在为时已晚了。"

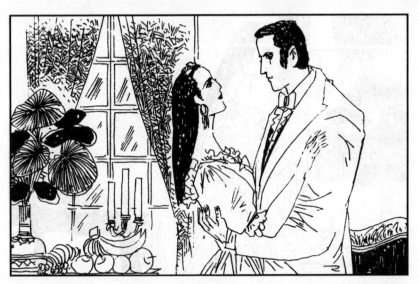

115. 听到这些话，他不禁向后退缩了一下，用目光恳求她不要再说了。她温和地说："她什么也不知道……"他猛地抱住了她，说："我可怎么办呢？离开她我就活不下去啦。"

116. 这时大夫在喊："阿希礼，快！"她推他一把说："快去，还来得及话别。"他连忙跑出去。她忽然清醒地感到阿希礼并不爱她，从来没有真正爱过她，而她对这也不在意，说明她也不爱他。

117. 斯佳丽走出屋，大家都在等她安排后事。她说要先静一静，就来到外边门廊上。她在考虑：一是为什么一直没意识到她多么爱玫兰妮?一是为什么一直没看清阿希礼?

118. 她想，我今晚不能再见阿希礼了，一切后事明天再办。她决定回家。她独自走着，穿过黑暗和浓雾，看见一排灯光，她看到了家。她感到这才是自己要去的地方。

119. 她想起了巴特勒。这些年来，她在巴特勒这堵爱的石墙上，却对他的爱一直没放在心上。她认识到巴特勒一直躲在幕后，爱着她，随时准备向她伸出援助的手。她想，我要告诉他，我爱他。

120. 她回到家，只见巴特勒颓然倒在椅子里。他目光平静和霭，说："进来坐下吧，她死了？"她点点头。她想向他倾诉衷肠，想说"我爱你"，可是，看到他的漠然神情，欲言又止。

121. 他心情沉重地说："愿上帝保佑她安息吧！她是我认识的唯一的十全十美的好人，一个非常伟大的女人。"他的目光回到她身上："她死了，你就可以称心如意了，是不是？"

122. 她被刺得喊叫起来："你怎么能说出这种话？你知道我是爱她的！你不会像我那样了解她，你这种人是不会了解她的。她时刻想着别人，她刚才最后一句话讲的是你。"

123. 他猛地转过身来，问："她说我什么？"斯佳丽说："她要我好好待你，要我照料小博和阿希礼。"他沉默片刻后说："得到前妻许可，事情就方便了。"

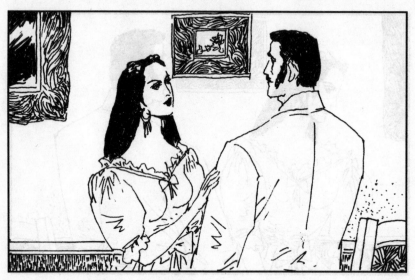

124. 她问："你这是什么意思？"他说："我是说她死了，你可以跟我离婚，你和阿希礼多年的梦想可以实现了。""离婚？"她突然一跃而起，抓住他的手臂："你完全错了！我不要离婚……"

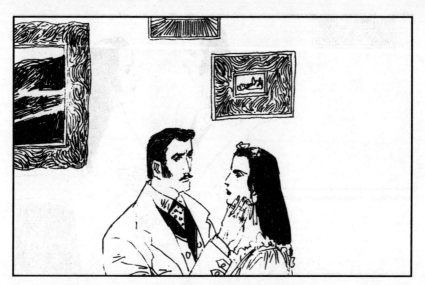

125. 他用一只手托住她的下巴颏，凝视着眼睛。她发现他的脸上毫无表情，坦诚地说："你错了，今天晚上我一明白过来，就一路跑回来告诉你……"他说："你累了，去睡吧。"

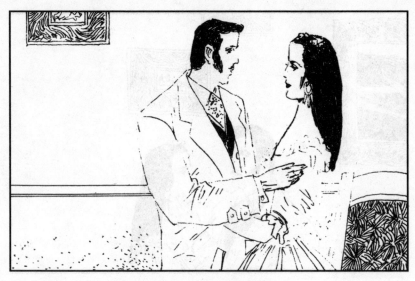

126. 她坚持要告诉他。他说："我知道你想说什么。原来你那位不幸的阿希礼只是虚有其表，败絮其中！从而衬托了我的魅力，对你产生新的吸引力。现在谈这些没有必要了。"

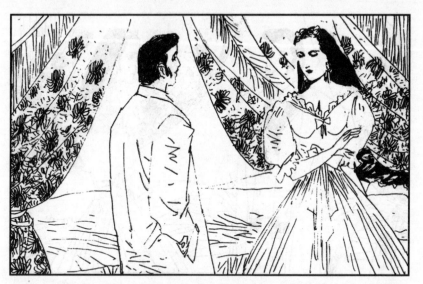

127. 她想，他可能对她的突然转变半信半疑，只要今后真心实意爱他，他会相信的，便说："我把一切都告诉你，我过去太不对了。"他打断她："别说了，留下一点尊严，这最后一幕就免了吧。"

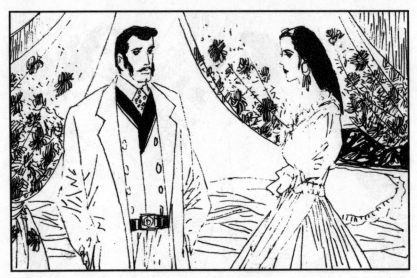

128. "最后一幕"是什么意思？我们是才开始呢！她继续说："我还要告诉你，我是多么爱你呀！我肯定爱你许多年了，你要相信我。"他看了她很久才说："我相信你，可阿希礼怎么办？"

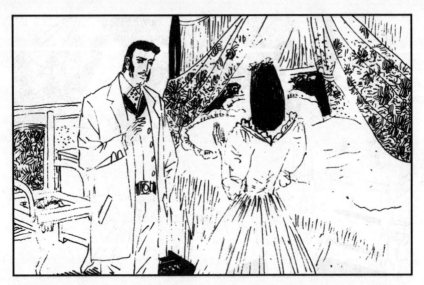

129. 她做了个不耐烦的手势说："我认为这些年来我对他并不关心。他这个人尽管满嘴真理、名誉，其实是个软弱无能的懦夫。"他说："对他你不能有偏见，他还是个正人君子。"

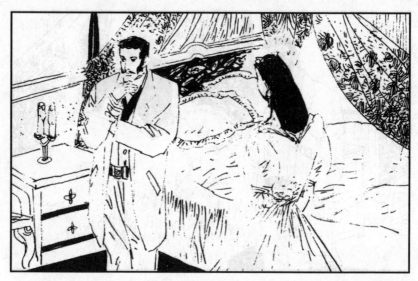

130. "我们不要谈他吧，现在谈他还有什么意思？"她多么希望他能伸出双臂把自己搂进怀里。不料他却说："如果在过去听到你这些话我会感谢上帝的，可现在已经无关紧要了。"

131. "怎能无关紧要？" "我的爱已经磨光了。当初我爱你达到了极点，曾想远走高飞把你忘掉，可不行，每次都要回来看你。你嫁给弗兰克，我嫉妒死了，可又不能让你知道。"

132. 她听了感到高兴。他说："结婚时我知道你对阿希礼的感情，我想我能使你回心转意。可是我的努力都白费了。在餐桌上我知道你希望阿希礼坐在我的位置上，夜里把你搂在怀里。"

133. 她想解释，他制止了她，继续说："后来有了美蓝，我想我们还有希望，我把她想成你。可她一死，把什么都带走了。"她感到难过起来，向他凑过去说："亲爱的，真对不起，以后一定补偿你。"

134. "谢谢你！我不想再冒险了。你今年才28岁，你还年轻。从我认识你起，你一直想得到两种东西：一是阿希礼，一是钱。钱你有很多了，现在你如果想得到阿希礼，也可如愿以偿了。"

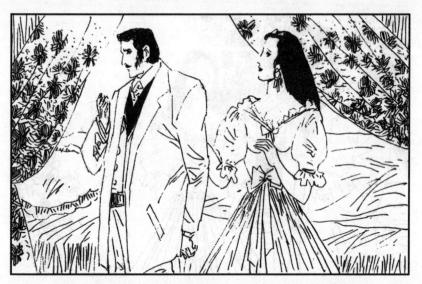

135. 她不禁胆颤心惊，意识到她要失去他了。但她还在孤注一掷：
"如果你曾经那么爱我，一定对我还有一点情意吧。我还是爱你的。"
他说："不，我不会像阿希礼被你死死缠住的，我要走了。"

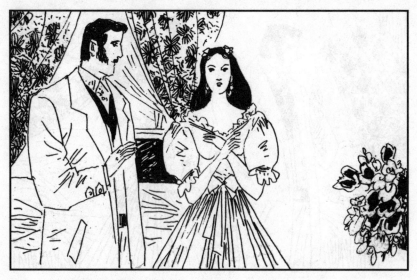

136. 她下巴颏颤抖起来，但她咬紧牙关，问："你是想遗弃我吗？"
他说："不要装得那么可怜。你不愿离婚，甚至也不想分居，那好吧，
以后我常常回来就是了。这样别人就不会说闲话了。"

137. "让闲话见鬼去吧，我要的是你，你带我一起走吧。"他说："不行！"她本想倒在地板上大哭大闹一场，可是自尊和常识却使她直挺挺地站在那儿，心想："就是他不爱我，也要让他尊重我。"

138. 她强作镇静地问："你要去哪儿？"他眼里微微露出钦佩的目光："英国或者巴黎，也可能去跟家里人谋求和解。"她说："你去吧，我知道你不再爱我了。可是你走了，我怎么办呢？"

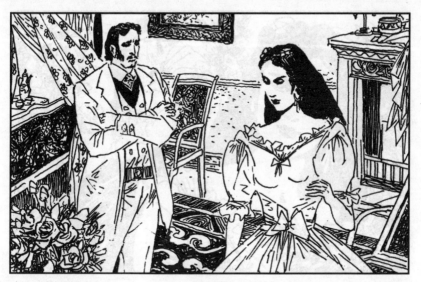

139. 他犹豫了一会儿，说："我没有那个耐心，把破碎了的布再重新粘在一起。我快老了，不相信'冰释前嫌，一切重新开始'之类的说法。我不能对你说谎，今后我不能再关心你了。"

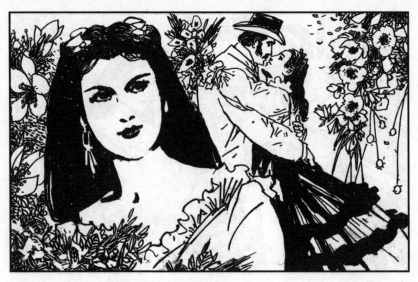

140. 他走了。她现在明白了，她自己爱过的两个男人，对谁都不了解。如果真正了解阿希礼，就不会爱他了；如果真正了解巴特勒，就不会失去他了。她决定回塔拉，她不承认失败，她要重新得到巴特勒！